萧华书法大教室精品教材系列

北魏张猛龙碑入门十六讲

萧华 著

清华大学出版社
北京

版权所有，侵权必究。举报：010-62782989，beiqinquan@tup.tsinghua.edu.cn。

图书在版编目（CIP）数据

北魏张猛龙碑入门十六讲/萧华著. — 北京：清华大学出版社，2018（2023.11重印）
（萧华书法大教室精品教材系列）
ISBN 978-7-302-48891-0

Ⅰ.①北⋯　Ⅱ.①萧⋯　Ⅲ.①楷书—书法—教材
Ⅳ.① J292.113.3

中国版本图书馆 CIP 数据核字（2017）第 287714 号

责任编辑：宋丹青
封面设计：傅瑞学
责任校对：王荣静
责任印制：杨　艳

出版发行：清华大学出版社
网　　址：https://www.tup.com.cn，https://www.wqxuetang.com
地　　址：北京清华大学学研大厦 A 座　　邮　编：100084
社总机：010-83470000　　邮　购：010-62786544
投稿与读者服务：010-62776969，c-service@tup.tsinghua.edu.cn
质量反馈：010-62772015，zhiliang@tup.tsinghua.edu.cn
印 装 者：北京博海升彩色印刷有限公司
经　　销：全国新华书店
开　　本：260mm×370mm　　印　张：4.5
版　　次：2018 年 3 月第 1 版　　印　次：2023 年 11 月第 8 次印刷
定　　价：38.00 元

产品编号：076863-01

目录

我的教学体会（代序）	002
张猛龙碑	005
第一讲　书法常识	006
第二讲　横竖撇捺行笔图	008
第三讲　点行笔图	010
第四讲　折钩行笔图	012
第五讲　横竖入字练习	015
第六讲　撇捺入字练习	016
第七讲　点入字练习	017
第八讲　折入字练习	018
第九讲　钩入字练习	019
第十讲　结构之疏密关系（一）	020
第十一讲　结构之疏密关系（二）	021
第十二讲　结构之平衡关系	022
第十三讲　结构之对称关系	023
第十四讲　结构之收放关系	024
第十五讲　临帖	025
第十六讲　创作	027
学生临写示范	028
作者介绍	034

我的教学体会

（代序）

　　书法，关键是"法"，即掌握学习书法的正确方法，也是学习古人的笔法。没有规矩，难成方圆。得法者，方可由技入道，登堂入室；不得法者，仅止于自娱自乐而已。

　　我从小喜爱书法，从事书法工作三十多年，是当代书法大家李铎先生的入室弟子，曾在专业的书法媒体领域工作过十年。由于报社经常要参加一些全国性书法比赛、展览、夏令营方面的书法活动，因而有机会接触到全国各地的书法老师和他们的学生，由于老师书法水平的差别，所带出来的学生的巨大反差在那时给我留下了特别深刻的印象。感觉很多书法老师是闻疑称疑，得末行末，在误导学生，甚至有些老师传授错误的书写方法和思想，有的会让学生一辈子受害，使学生在日复一日、年复一年的学习中重复错误。从那时起，我就动了念想，自己开班授课，把我所理解的正确的书法学习方法教给那些想学习书法的朋友们。2004年，我来到北京大学读北大首届书法研究生班，有幸留在北大书法研究所王岳川所长身边，一直从事书法教学工作，并于二十年前在北京如愿以偿地开办了一个我自己的书法工作室，开始传道、授业、解惑。

　　我所理解的正确的书法修习方法应该是首先要有一个正确的姿势，包括坐姿、站姿、拿笔的姿势。有些人以为写字讲姿势是多此一举，写好就行了，至于歪着、拧着、驼着写都无所谓。我认为那样很不雅、不美，缺少气象。因为写字写的是一个人的精、气、神，正确的姿势应该是很优雅的，气定神闲、从容不迫。另外，要先写大字，再写小字；先写毛笔字，再写钢笔字。为何要先写大字再写小字呢，因为你先写小字，习惯了，将来要想把字再写大，就很不容易了。就好像你是一个村支书，管三五百人可以，但要你管一个省，管几千万人，你就不知所措，无能为力了。而先写大字，再写小字，你就像会驾驶公交车的司机去开小汽车，就很简单了。那为何不先练钢笔字再练毛笔字呢？因为根据以往的经验，练好了钢笔字的人90%不一定会写毛笔字，而会一手优美的毛笔字的人100%会写好钢笔字。我就是先练的钢笔字，1987年在中国美术馆举办的全国首届硬笔书法大展就入展了，但那时要我拿起毛笔来写字，就连一个横画都很难写好，所以深有体会。因此，同样是学写字，花同样的时间、精力和费用，当然是选择学毛笔字更合算了。

　　此外，要练好书法，却不懂笔法，也不钻研笔法，那练一辈子也是入不了书法的门的。唐代书法大理论家孙过庭在《书谱》中对运笔有这样的阐述："乍显乍晦，若行若藏"，"留不常迟，遣不恒疾"，"带燥方润，将浓遂枯"，"一画之间，变起伏于锋杪"，"穷变态于毫端"。元代书法大家赵孟頫则指出："书法以用笔为上，而结字亦须用工。"这些经典论述都说明了笔法的极端重要。我在长期的书法教学和创作实践中，也切身体会到借助手指调锋对于中锋运笔的重要作用，起笔后调锋，收笔前聚锋，收完笔后点画有形，写完一个笔画后，笔毛恢复成圆锥形，这是我三十年来学习中所理解的"一画"，在本书中有所详叙，在此不再赘述。

　　临帖是学习书法的不二法门，孙过庭在《书谱》中指出："察之者尚精，拟之者贵似。况拟不能似，察不能精"，"心昏拟效之方，手迷挥运之理，求其妍妙，不亦谬哉！"练书法先是练眼，贵在细微处。所以，我把临帖总结为看、比、改三部曲。"看"是仔细观察，研究分析；"比"是思考、校正，发现问题；"改"是修正错误，尽量接近碑帖的原形。如果学员严格按照临帖三部曲的方法进行学习，我们学书法就会事半功倍。反之，如果学员不去按照看、比、改的方法学习，那最有可能的情况就是写自由体，终生只能徘徊

在书法艺术之门外了。

初学书法怎么选帖呢？我在近三十年的教学实践中，主张楷书从魏碑《张猛龙碑》入手，这个碑尽管斑驳石花较多，模糊了一点，但格调高古，备尽楷法，又被誉为楷书中行书第一，清代康有为评为魏碑精品上。在临习中，我感觉到《张猛龙碑》收敛一点就可过渡到唐楷，放纵一点则可过渡到行书，是学习书法理想的楷书入门范本。尤其在校的中小学生练《张猛龙碑》，对于帮助他们写作业，把字写工整、美观，是练习颜、柳、欧体所无法替代的。练《张猛龙碑》有一定基础之后，学员也可以快速进入颜体和欧体的练习。

颜字结体宽博、雄强大气，与《张猛龙碑》殊途同归。颜真卿是书法历史长河中的集大成者，他的篆籀用笔法对于学习篆书和增补《张猛龙碑》的温蕴是很有裨益的。颜真卿在书法上的杰出贡献不仅是他把前代的楷书变扁为方，变内敛为外拓，他的行书《祭侄文稿》被誉为"天下第二行书"，学书者研究唐代以后书法也绕不过颜真卿。欧字是从魏碑而来，学好了《张猛龙碑》再去写欧体，就得心应手了。写完颜体后可以写写小楷。练魏碑、颜字，可致其广大，也可增强学员对结构的把握、精神气象的培养，这是宏观的。学员写大字有一定基础后，也可以练习一下小楷，练习小楷主要是培养学员对点画精细处的准确把握。对楷书有了一定把握能力后，学员也可练习隶书，隶书则可首选《张迁碑》，《张迁碑》是汉隶的代表，学习它能感受古人所谓的金石味，增强书法的古意、活泼和烂漫。最后是学《兰亭序》或《怀仁集王羲之圣教序》。书法最后所要表达的还是在"散"也，抒散怀抱，达其性情，形其哀乐。当然行书是我们最好的选择了，因为草书难辨，而行书既流畅又易识。王羲之的《兰亭序》被后世誉为"天下第一行书"，被唐太宗李世民视为至宝，历代书法大家无不学习、研究它，得益于它而成为一代书法大家的代不乏人。另外，从学习传统来说，《怀仁集王羲之圣教序》里的字是真迹，是唐代人选王字的代表，对学习并了解王羲之书法的真迹面目是最好的范本。而学好《圣教序》，对于临习其他行书帮助也会很大。因为王羲之是源流，是宗，是"书圣"。

学习书法首先要入帖，很多人学了一辈子都没入帖，在写自由体，没入其门。但入帖并不是一件容易的事，一定要有老师指点。我认为要多观察老师临帖，初学书法可以把老师临的帖当成范本，但是这个老师必须是个名师，而不是个庸师，否则只会误人子弟。对照老师临的范本临习，容易上路，就像一个婴儿喝母亲的母乳，然后学会走路一样。但学会走路后一定要断奶，这样孩子才能长得更健壮。书法也一样，即丢掉老师的临本直接去学古人的法帖，就能快速进步了。总之，学员只有不断从传统中吸收营养，书艺才会不断精进。因为古人与经典才是源头活水，才是取之不尽、用之不竭的宝贵源泉。

虽然入帖不容易，出帖更不易。但是，如果学习方法正确，两三年写出一手美观的字是完全可能的，没有想象的那么难。出帖是水到渠成的事，要靠学员的功力、智慧和思想。也不要轻易说出帖、什么个人风格、什么创新，因为在书法这一浩瀚的历史长河里，有丁点儿进步，就很伟大了。弱水三千，只取一瓢饮足矣。只有心不厌精，手不忘熟，笔如庖丁解牛，达到"背羲献而无失，违钟张而尚工"时，我们离出帖就不远了。

子曰：思无邪。孟子曰：吾善养浩然之气。书法家写书法不仅是练眼，更是练心，心正则笔正。用书法弘扬美德，在书法里写出中华民族伟大复兴的正大气象来，才不负历史与时代之使命，我们的书法也才有可能被历史所传承。

常言道：授人以鱼不如授人以渔。以上所谈只是自己多年来所学书法的一点体会，抛砖引玉、以手指月罢了。希望学员们看到的不是我的手，而是手所指向远方月亮中的"二王"、颜柳欧赵、苏黄米蔡等历代大家，终生向经典与先贤学习。

是为序。



萧 华

二〇一五年八月于南岳广济禅寺

二〇一七年清明改定于北京



This page shows a rubbing of a heavily weathered stone inscription (likely a Chinese epitaph/stele). Much of the text is illegible due to damage and erosion. Only fragmentary characters can be made out, and a reliable full transcription is not possible from this image.

张 猛 龙 碑

　　《张猛龙碑》全称《魏鲁郡太守张府君清颂之碑》。北魏正光三年（522年）正月立，无书写者姓名，碑阳二十四行，行四十六字。碑阴刻立碑官吏名计十列。额正书"魏鲁郡太守张府君清颂之碑"三行十二字。后被世人誉为"魏碑第一"。

　　《张猛龙碑》碑文记载了张猛龙兴办教育的事迹，碑石现藏在山东曲阜孔庙。书法劲健雄俊。书法以方笔为主，兼施圆笔，结字中宫紧收，四面开张呈放射状。线条变化多端似无规律可寻，书写"从心所欲"但绝"不逾矩"。历代名家对此碑可谓推崇备至，清杨守敬评其："书法潇洒古淡，奇正相生，六代所以高出唐人者以此。"沈曾植评："此碑风力危峭，奄有钟梁胜境，而终幅不杂一分笔，与北碑他刻纵意抒写者不同。"康有为谓："结构精绝，变化无端""为正体变态之宗"。

第一讲　书法常识

五指执笔图　　　　　　　　　　**坐姿图**　　　　　　　　　　**站姿图**

五指执笔法图：擫、押、钩、格、抵，此为唐代陆希声所传，后世采用最多。

坐着写字，手腕翘起的角度略大；站着写字，手腕只需微微翘起。手指把笔拿稳即可，不必太用力。

调墨

我们现在用的是现成的墨汁，浓且里面有胶，不加水调匀，笔毛散不开，书写不流畅。所以，写字前要学会调墨。

调墨一般做三次完成，每次少量倒墨，少量加水，边调边加水，用笔毛顺锋在盘里调和，感觉调匀即可。如果写楷书，只需两份墨一份水，写行书可按墨与水的比例1：1调匀。要逐渐做到用多少墨，调多少墨，一次用完，不浪费。

砚：练习时可用我们平时盛菜的小盘子，既实用又方便。

手指调锋法

书法运笔一般要中锋行笔，怎样让笔毛均匀铺开，做到中锋行笔，对于学好书法帮助很大。笔锋入纸后，大拇指在食指帮助下微微将笔管往外或往里拧，使笔毛均匀铺开达到中锋再运行的一个小动作。一般横、提逆时针书写的笔画，大拇指往里拧笔管，竖、撇顺时针方向书写的则大拇指往外拧笔管。凡是笔画运行在中途或收笔处发生方向变化的，笔毛要在手指帮助下顺势调顺笔锋，使笔毛不拧着走，切记。

临习成功的三部曲

一、看，仔细观察。如点画的位置关系、主笔、留白、点画的倾斜度、细微的弧度，把范字结构背下来。

二、比，比较。跟写的范字一画一画比对，找出有偏差的地方。

三、改，改错。修正，重写，把有偏差的地方改正过来。

严格按照这三步执行，一能培养我们的观察能力，二可避免写自由体，三不会重复错误，防止把一个错误重复上千遍，重复几十年变成一个更大的错误。

帖摆放的最佳位置

放在你要下笔写字位置的左边，范字离书写位置越近越好。

初学书法用米字格

开始写字借助米字格还是有作用的，借助它可以把点画起收的位置、笔画交错的关系明晰出来。还可以借助双钩或单钩，了解字的结构关系。但不赞成描红填墨，如果不是有老师亲自指导描红，日久会养成日后描字、填补的习气。

欣赏书法的方法

评一幅字的好坏首先从字的结构入手，看笔画是否匀称、结构是否平稳。就像评一个人的美与丑，五官协调是基础。其次笔画是否有力，点画是否圆润，转折处是否自然。再次看作品脉络继承，比方说从哪里来的，师父是谁。看作品有没有文气。书法有火气、燥气、霸气、匠气、俗气。而文气是灵魂，有了灵魂才富有活力，才会神采飞扬。有没有自己的书法语言即个性，继承而能出新。有了自己的书法语言即能融会贯通，左右逢源，随意挥洒。最后就是作品的意境格调。章法是否整篇和谐统一、浑然一体。总之书法师法正宗，继承经典，正大气象才是正道。书者，如也，如其学，如其才，如其志，如其人也。

择师

俗话说得好：名师出高徒。学书法选老师尤其重要，一个好的老师能够因材施教，有能力不断发现、挖掘学生的潜能。如何选老师提几点意见供参考：一、货比三家，多比较视听一下，不怕不识货，就怕货比货。二、把要拜的老师写的字发给懂行的朋友让他们给你建议，所谓术业有专攻。三、口碑很重要，所以朋友间的推荐可以试试。四、看老师的理念是做市场的还是做教育的，就书法培训而言，一年开了十家连锁店，那就不是搞教育而是搞融资了。

如何选择宣纸

纸分生宣、熟宣两种，熟宣与生宣比较就是熟宣多了一道加矾的程序，一般生宣写字，熟宣画画。生宣分一般的书画练习纸和创作用的宣纸，它们的区别在原材料配置上，创作用的宣纸檀皮纤维在70%左右，稻草纤维在30%左右，练习用的书画宣稻草纤维、竹料纤维多，檀皮很少。

宣纸的主要产地在安徽泾县，这跟那里独有的用来做原材料的檀皮、稻草、水质有关，其次四川、浙江等地也产宣纸，但以安徽泾县的宣纸最著名。宣纸有"纸寿千年"之称。宣纸保存时间越长越好写，宣纸保存应避光、避风，如储存环境湿度适宜则更好。宣纸有化墨洇的功能。

初学书法可先选用较便宜的书画宣练习，这样对日后用好的宣纸来创作作品也更习惯和适应，很多在报纸上、水写纸上或地上写得还不错的人，会遇到一个奇怪的现象，他们一旦到好的宣纸上去写字就不知所措，驾驭不了。因为中国书法讲文房四宝，笔墨纸砚，笔是软的，墨是跑的，纸是洇的，砚是研调墨的。书法家借用文房四宝奇异地让柔软的笔毫万毫齐力，入木三分，让流淌的墨在洇的宣纸上幻化成干湿浓淡，五彩纷呈。而在报纸上、地上、水写纸上是光滑的平面，就容易些，到宣纸上难度大多了。所以建议读者开始学习书法就在练习用的书画宣纸上练习，而不要在水写纸上写。

练习用的书画宣纸也有优劣之分，通常可以通过在纸上写字加以鉴别：笔画写在纸上发懵的、死板的、很涩的，洇墨很厉害又不均匀的，证明纸的原材料中稻草较少，加漂白化学物质较多，很劣。如果字写在纸上，不死板、不洇、不懵，线条有笔力说明稻草成分还可以，纸有拉力，较好用。

以上介绍的选纸方法是最简单、最初级的，有兴趣的读者可以专门去安徽泾县制作宣纸的厂里参观、感受、请教。

如何选择毛笔

笔有四德。一、尖，笔毛聚拢时要尖。笔尖使笔毛在书写过程中提按顿挫起伏表现得更细微，点画写得更圆润。二、齐，笔毛打开后笔尖部分笔毛要齐，便于铺毫均匀使笔毫发力。三、圆，笔毫饱满，一是笔毫均匀发力，二是毛笔在使转时能更好地发挥笔毛与纸受力的作用。四、键，笔毛的弹力。弹力好的笔适合写楷书和行书，能更好地帮助提按聚拢。

笔分羊毫、狼毫、软毫、兼毫。羊毫弹力不够，狼毫硬，聚墨能力弱；羊毫适宜写隶书，狼毫适合写行书、楷书，兼毫在两者之间，使用较多。初学书法兼毫较适宜，毫长在4厘米左右，价格50元上下，就可以了。写字之前，把笔泡在清水中4至5分钟后顺笔毛将干再蘸墨书写。写完后要及时把笔洗干净，洗笔时笔毛要顺水流方向，洗静捋干悬挂起来，起到保护笔毛的作用。制笔的程序一百多道，读者有机会可去制笔厂参观、学习。

第二讲　横竖撇捺行笔图

一
横

横画竖起笔　　调锋　　行笔

提笔聚锋　　提笔往斜下方带　　笔尖回锋

垂露竖

竖画横起笔　　调锋　　中间行笔

聚锋　　笔尖回锋收笔

悬针竖

竖画横起笔　　调锋　　行笔

聚锋　　　　　　　　　出锋

横撇　　切笔起笔　　　　调锋　　　　　　收笔

斜撇　　切笔起笔　　　调锋　　　　行笔　　　顶着纸出锋

竖撇　　竖画横起笔　　调锋　　　　行笔　　　笔尖顶着纸出锋

斜捺　　顺锋起笔　　　　行笔　　　　　略微向右拉

微微拧笔　　　　　　　顶着纸出锋

第三讲　点行笔图

右点

| 顺锋起笔 | 向右上压笔 | 聚笔 |
| 收笔前向斜下方聚锋 | 笔尖回锋 | 完成 |

左点

| 顺锋起笔 | 左上方压笔 | 提笔聚锋 |
| 笔尖回锋 | 完成 | |

提点

| 切笔起笔 | 调锋 | 行笔出锋收笔 |

竖点

横起笔　　　调锋　　　行笔

提笔聚锋　　　笔尖回锋

撇点

逆锋起笔切笔　　　调笔

出锋

第四讲　折钩行笔图

撇折

起笔　　　调锋　　　行笔

提笔　　　折后调笔锋　　　慢慢提笔

横折

起笔　　　调笔锋　　　聚锋　　　切笔

调锋　　　慢慢聚锋　　　收笔

竖折

起笔　　　调笔锋　　　转折调锋

| 聚笔 | 收笔 |

横钩

| 起笔 | 调锋 | 行笔 |

| 提笔聚锋 | 切笔 | 出钩 |

竖钩

| 起笔 | 调锋 | 行笔 |

| 聚锋 | 出钩 |

斜钩

起笔　　　　　　　调锋　　　　　　　行笔

聚锋　　　　　　　出钩　　　　　　　完成

卧钩

起笔　　　　　　转折处调锋　　　　　聚锋提笔

压笔出钩　　　　　　　　完成

竖弯钩

起笔　　　　　　　调笔锋　　　　　转折处调锋

慢慢聚锋　　　　　　聚笔出锋　　　　　　完成

第五讲　横竖入字练习

横画竖起笔，笔尖轻入纸后微往右挪，同时大拇指将笔管往里微拧，将笔毛铺开铺顺后再行笔，收笔前要将笔锋聚拢成一点，在聚锋的同时争取把笔画收笔处的形状写出来，用笔尖回锋。

竖画横起笔，笔管往外微推，调顺笔毛后行笔，收笔聚锋成一点，用笔尖回锋。

三：三横等距，横要有斜度，第三横左长右短，中间要有轻重粗细变化。

王：横画等宽等距，第一、第三横的形状变化、弧度要写出来。

上：竖画上粗下细，微右倾，横画中间要略上弧。

生：竖画略偏右，横画宽度与距离略等。

止：第一笔竖的形状，弧度写出来，才有动感。注意两个竖画取势的呼应关系，每个笔画的匠心经营。

十：写横时往上弧绷紧，才更具有张力，左粗右细。

二：尽管只有两笔，但是相同的笔画要避免雷同，所以上横略往下弧、下横略往上弧，这样就生动了。

自：形略方扁，中间横画宜细，留白匀称，呈左倾倚侧取势。

第六讲　撇捺入字练习

写平撇，笔毛入纸后微往左退，大拇指将笔管微往外推，观察笔毛，将笔毛调顺后，顶着纸由粗到细撇出。横撇短而平。收笔时笔锋与纸要有受力的感觉。

写斜撇方法如平撇。

写竖撇，起笔方法如竖，至拐弯时，大拇指边走边微微往外推笔管，将笔锋调顺运行，由粗到细出锋。

写斜捺，起笔顺锋入纸，由细逐渐变粗，至出捺脚处，侧着将笔毛拉出一小段后，边走边用大拇指微往外推笔管，顺势与纸受力出锋。

平捺方法如斜捺。

千：撇要平，横左粗右细，竖直中有变化。

石：起笔横画要有斜度，写撇时要给"口"留位置，使其中心不偏右。

仁：撇是主笔，要舒展，竖短，左右结构之间留白，横画等宽而有变化。

名：写法与"石"相仿，撇呈45°要伸展。

之：疏可走马，密不透风。注意横与撇的夹角要小，捺脚要伸展。

史：上部收紧，撇捺伸展，写法与"天"相仿。

天：横画要短，略斜，撇捺伸展，注意撇拐弯时调锋。

第七讲　点入字练习

丶　右点，起笔顺锋入纸，下按再将笔毛聚拢，之后用笔尖收笔回锋。点在很小的范围内要表现提按、起伏聚锋变化，难度较大。

丶　左点，起笔方向与右点相反，运笔方法与右点相仿。

丶　撇点，行笔方法与横撇相仿。提点如写横，大拇指往里调锋边走边顺至中锋行笔，笔尖着纸出锋，短、快、锋利。

八　八字点写法如左、右点，一般左低右高，有呼应。八字点的左点有时也写成提点。

氵　左三点水写法与撇点、竖点、提点相仿，但一定注意每个点的形状、方向、位置关系及呼应。

灬　底四点水，写法与提（左）点、右点相仿。注意留白、粗细、呼应、取势。

亠　横点写法如同左尖横，收笔处不要往下按，保持横点下边的边线是一条直线。竖点写法如同竖，只是收笔形状不同。

例字： 去　父　以　比　未　公　法　鱼

- 去：左低右高之势；上收下放；转水平方向
- 父：粗壮有力；突出竖画
- 以：上粗下细；两竖两点比较；留白；紧；提的角度；高低比较
- 比：
- 未：左低右高、呼应之势；留白；两点呼应
- 公：
- 鱼：撇是亮点舒展；留白很重要
- 法：不同方向点的练习

第八讲　折入字练习

每：一定要有斜度；中间略有弧度；留白匀称；平分线；两竖方向大致平行

出：突出竖画，上留白要多

玄：斜度关键；角度45°；中心线；位置；长度斜度

如：

具：白；倾斜取势；左长右短；撇放；点收

五：弧度；角度；起伏

七：交点；形状

尹：白；撇角度

横折写法如写横和竖，但关键是折处换笔一定要把笔毛调成中锋后再走，折处棱角要突出。

横折竖写法与横折相仿。

撇点的写法如写撇，接写长点，相接的角度要大，长点带弧度，感觉往里缩短。运笔方法与撇和右点相仿，见"如"字。

如"母"字，要注意竖与横相交的角度及笔画中段的弧度。

撇折，写法与撇、提相仿。起笔可突出方笔。

竖折写法与竖点、横相仿。

五：第一画横要有弧度，三横形状有变化，两横取势有区别。

具：倚侧取势，左倾，横留白要匀称，宜细，横画是主笔，要有弧度，左长右短，左粗右细，撇点和右点略往右移，使字呈左倾取势。

尹：横折的角度接近直角，三横形状上要有粗细、取势、起伏的变化，撇的收笔含蓄，很生动。

七：横左粗右细，与竖交叉偏右。竖折弯处要圆转，运笔时要调锋。

第九讲　钩入字练习

横钩，横的部分与横画写法同，钩的写法可仿横撇，折处出锋，大拇指往外拧笔管边走边调至中锋，出锋笔毛与纸要受力，短、快，且要突出棱角。

竖钩，竖的部分与竖画写法同，出钩前聚锋下按受力中锋向前挑出。出锋时笔毛与纸始终要受力。

斜钩可用三点连线的方法，出锋前笔毛聚拢再下按中锋挑去，笔毛与纸要受力。

卧钩边行笔边微微调锋，出钩前聚锋，出锋时笔毛与纸受力，要看准钩的方向。

转折处要突出棱角，折角处要调至中锋后才下行。出钩的方法与竖钩同。

横画一定要斜，有飞动之势，折处棱角要突出，竖画下行时由直行逐渐向外变成横走。出钩与卧钩写法同。

竖弯钩拐弯时笔毛要微微提起再调锋至中锋行笔。

第十讲　结构之疏密关系（一）

结构之疏密关系亦即点画匀称，疏密合理，计白当黑，有虚有实。

世：世的结构是三竖三横的关系，仔细观察，找出它们的粗细变化、取势区别及起伏、形状的细微变化。

建：横画多，横距要匀称。尤其从第三横开始，笔画要细，不能粗。捺取势不能平。

此：此的结构是竖画的排列关系，从竖的长短、粗细加以变化。

朝：横画等距，疏朗。结构左高右低。

青：上半部分容易写散写大。横画要细，笔锋入纸要轻，横距小。要把握好中心线，横距匀称。

素：计白当黑。"糸"的笔画不能太粗，太粗会显呆滞。底下两点左低右高，最后那点斜度很重要。

军：横钩是成败的一笔，如果写平了，字就缺势，整个字就呆板了，钩的角度要小。横距大致相等。

唯：要突出主笔，横画要细，毛笔笔锋入纸要轻。

第十一讲　结构之疏密关系（二）

盖：一是中心线不能偏；二是横距匀称；三是皿内两小竖要细且相互呼应。

州：留白要均匀，第二笔和末笔要呼应，有倚靠之势。

朗：左部分右倾，横画等距。小横画用笔尖入纸、要细，显得灵动，太粗会显得沉闷不透气。

漢：看准三点水每笔的位置，提的角度一定要准。左右部分中间要有留白，横画要细、有斜度，横距匀称。

桂："木"竖画上略长、下略短，右边横距匀称，横画要细。

飛：飛两横不能写平，第二横斜度要大。留白要匀，点要小，钩要有力。"乁"钩可仿"凤"字的写法。

詳：横画等距，注意右边第一画起笔与左边位置的比较。

讓：右边笔画多，从横开始，起笔要轻，让笔画多而不挤。疏朗均匀。左下撇要舒展，右小撇和点要小巧。一伸一收，出奇制胜，巧妙。

第十二讲　结构之平衡关系

大：横画斜且短，撇捺伸展。注意撇捺的协调关系。

万：横画左粗右细，中间略下弧。撇和横折竖钩略偏右。斜中求稳。

今：撇长捺短，捺呈45°方向，中间笔画收紧。

乃：横画斜度要够，竖钩与撇要使字的重心平衡。

巳：上面收紧，"乚"放开，留白要大。

光：上收下放，横画斜度要大，撇敛，竖弯钩伸展。

安：字头要窄，撇的宽度与"宀"左边比，撇折要长，折的宽度与"宀"右边比。找准位置，横左长右短。

孝：横画要有斜度，撇呈45°度方向伸展，"子"重心向中心靠近。

第十三讲　结构之对称关系

宣：宝盖头要注意提点的角度以及与横起笔相接的位置。横距相等，中心要在中心线上。

黄：长横左长右短有斜度，注意与上面短横的位置关系。中心不要偏。

草："艹"两竖上开下收，上粗下细，高低不齐。"日"不能太大。

景："日"头两竖略往里收。中间横画细，用笔锋入纸，用力轻。横画等距。

金：撇长捺短，撇直，撇捺大致呈45°方向，下收紧。

華：注意：一是横距；二是中心线；三是长竖的粗细起伏变化。

南：上横略宽，下部里面留白要均匀。

嘉：一是中心线不能偏，二是横距与横画要有斜度，中间两点不能靠太近。

第十四讲　结构之收放关系

吹："口"要小，撇要缩且略有伸缩变化。右部上收下放。

食：撇长捺短，横距匀称，上展下敛。

衣：横画一定要斜，有势。上收下展，竖、右边小撇要细且灵动。

春：撇捺舒展，上下收紧。写横画笔锋入纸要轻，不能顿笔，横距要小。

秀：长横左粗右细，取斜势。两点分开，中间收，下伸展。

养：上下收敛，中间伸展。横画一定要有斜度。"良"收紧微左倾。

易：上紧下松，撇等距呈45°方向。

震：上下松展，中间收紧。中间笔画一定要细且靠拢。

第十五讲 临 帖

君讳猛龙字神囧南阳白水人也其
氏挼分与源流所出故已备详世录
不复具载欝于帝皇之始德星曜像
朱鸟之间渊玄万蛰之中嵬巖千峯
之上弈叶清高煥乎篇牍矣周宣时
仲人咏其孝友光绢姬中兴是赖晋
大夫张先春秋嘉其声绩汉初赵景
王张耳浮沉秦汉之间终跻列士之
赏擢幹世著君其后也

節临北魏张猛龙碑 乙未夏 蕭華

作品尺寸：50cm×240cm×3

原碑

《张猛龙碑》临写常见问题解析

临帖是学习书法的不二法门，是书法家一辈子要做的功课。明代书法大家王铎就是半天临帖，半天创作的书家典范。

什么是临帖？以临碑为例，简单讲就是把笔画上多余的（如石花、残泐的痕迹）去掉，把缺的（风化、残蚀的）补上，是书法家的再创作。

在笔者平时的教学中发现，学员临帖中常会出现以下一些问题：

一、不注重读帖、观察，乱下笔。失之毫厘，谬以千里。没有整体观，一个字管上不管下，顾左不顾右，头重脚轻，画不了圆。

二、不会调笔锋，致使笔毛拧、绞、扭曲变形，在纸上平拖、扫，笔锋不入纸，线条没有力量，显得飘、浮、滑、肉、发呆。

三、起笔太重，起笔处现大疙瘩，或揉笔动作太多，时间太长，不知道用笔锋入纸。

四、靠揉锋代替收笔或笔锋没聚拢就收笔，行笔不到位，点画没形状，不圆润。

五、横画常常写得过平，缺少动势，影响其他笔画的组合。

六、一些欹侧取势的字，在临写时常被扳正了，失去了生气。

七、不知道留白，笔画挤、堵在一起，不匀称不协调。

克服临帖中这些毛病，要注意以下几点：

一、严格按照书中临帖的三部曲"看、比、改"的方法去实施。

二、学会手指调锋法，中锋行笔，力在字中。

三、学会用笔锋入纸，先轻后重，粗细灵活；学会聚笔锋，发挥笔尖的作用，使点画圆润遒劲。

临写魏碑要把碑味写出来，运笔时可以突出以下四个方面：

一、突出方笔用笔；

二、强调转折处棱角；

三、钩写粗壮；

四、捺写饱满。

点画有棱角，字有了雄强之气，碑味也就出来了。

要把碑写活，临写出水平来，可以在以下方面加以研究：

一、化实为虚。加大虚实对比，如横、竖、撇、捺、点等笔画，有时把粗笔画写细，多留白、透气、赋予空灵感。

二、变方为圆。把起笔处的方笔、转折处的棱角，变方为圆，使线条变得温蕴，增加字的文气。

三、变静为动。以行书笔意写碑，丰富其笔意使转，盘活其气场，激活其浪漫。

四、把握最后两个笔画，使其成为点睛之笔。宋代书法大家米芾就是这方面的高人，一个字的最后两个笔画被他用得游刃有余，耳目一新，出奇制胜，叫人拍案叫绝。

五、每个字争取写出一个焕彩的笔画来，使每个字都神采焕发。

临帖之路漫长，熟能生巧，常临常新。

"十"竖画下笔太重，长个大疙瘩，收笔太快缺一块，不自然。横画收笔不会聚锋，揉一下锋就收笔了。

"玄"横画太平板，缺动势。笔毛不入纸，不会调笔锋、聚锋，点画没形，不圆润。

"学"既不管上也不管下，失之毫厘，谬以千里。不会用笔锋入纸，下笔重、粗，笔画挤、堵、呆、肉。

"德"结字不知留白，左右太挤，第二撇过长，心的点太粗不协调。

"汉"点画方圆并施，文气就加强了。横、撇写细，灵气就出来了。

"便"选自米芾帖中，最后一捺这一点点弧度、起伏、连带，这个字就柔情万种，回味无穷了。

第十六讲　创　作

一、创作前的准备、酝酿。先收集些历代名家写的千字文,对文字内容、有些繁体字的写法加以了解、比较、选择、熟悉,选择作品形式、用纸,计算字数和安排落款的位置,用笔、用墨,写出小稿样。

二、定调。唐代孙过庭云:"一点乃一字之规,一字乃终篇之准。"第一个字就是全篇参照的标杆。像老农插秧,每往后插一行,都要以第一行为参照。写字也一样,每一字落笔,都要与首字呼应和统一。千字文以魏碑《张猛龙碑》结字、笔法来写,所以笔画上要在四个地方加以强调:一起笔方笔,二转折棱角,三钩写粗壮,四捺写饱满。结构上多欹侧取势,突出撇长捺短、撇低捺高,横左粗右细、左长右短,要有斜度动势。碑味要浓。

三、运笔技巧上一要细腻,点画到位、圆润生动、神采焕发。二以行书笔法用笔,把笔意使转表达出来,增强点画之间、字与字间、字的上下之间的呼应。三化实为虚,加大笔画粗细对比,赋予每个字灵气。四方圆兼施,增加书法的文气。落款是补救和点睛之处,如果正文留有遗憾可通过题款来补救,最好用行书落款;如果行书不是强项,楷书落款也没问题,但落款留的位置不要太多,够写时间、名字、钤印的位置即可。

作品局部尺寸:50cm×240cm×2

学生临写示范

党梓萌，2008年生。2015年2月师从萧华老师学书至今，每逢新春佳节都参加萧华书法大教室师生为北京市民现场写春联的公益活动，唤起人们对以书法为代表的中国优秀传统文化的兴趣和重视。

马子昂，2003年生。从开始的好玩，到后来感觉枯燥，再到重新认识书法的魅力，喜欢、欣赏书法，享受写书法的过程，可以说在学习的过程中不断成长进步。作品曾获得第十九届全国中小学生绘画书法作品比赛书法类一等奖。

詹怡骅，14岁，清华附中国际部学生。2014年开始在萧华书法大教室学习，从最基础的基本笔画学起。由于学校功课和课外活动较多，中间曾经间断过一年多，但是出于对书法的热爱，2016年秋季又重新开始跟随萧华老师学习，并取得了较快的进步。

临张猛龙碑丁酉暑党梓萌九岁

作品尺寸：50cm×240cm

临元倪墓志丙申马子昂

作品局部尺寸：50cm×240cm

丁酉春詹怡骅临张猛龙碑松亭

作品尺寸：50cm×240cm

聂纳川，13岁。2012年开始在萧华书法大教室学习书法，从一笔一画地学习魏碑，到临摹与体会《兰亭集序》，纳川说："书法不仅是一门技能，更重要的是能使我在紧张的学习中时时追求一种心如止水的意境，进而全面促进我的学习。"

范永乾，2008年生，北京爱迪国际学校小学学生。6岁开始习书，从隶书入手，2015年起师从萧华老师，专攻魏碑。其稚嫩的笔法已露朴拙、敦厚的艺术天赋。

萧元，2007年生，2014年北京APEC峰会受邀在人民大会堂为世界各国元首表演书法，受到亚投行金立群行长接见。2015年受邀参加在北京农展馆举办的京津冀非物质文化遗产展示，为外国驻华使节及夫人表演书法，受到雒树刚部长接见。2016年应邀参加外交部在北京钓鱼台国宾馆主办的外国驻华领事官员新春招待会，表演书法，受到外交部部长助理孔铉佑先生接见。

作品尺寸：50cm×240cm

作品尺寸：50cm×240cm

作品尺寸：50cm×240cm

雷曼音，12岁，农科院附小学生。在萧华书法大教室学习书法近三年。曼音说："在所有课外兴趣班中我最喜欢的就是书法。喜欢书法不仅对我的硬笔有帮助，还能修身养性。在这三年里，虽然经历了一些挫折，但看到自己写的作品跟以前相比进步很大，就觉得那些经历都值得了。希望以后我能在书法这条道路上走得更远。"

孙恩钰，2005年生，人大附小学生。2014年9月进入萧华书法大教室学习，师从萧华老师、杨雅楠老师，从北魏《张猛龙碑》入手，曾于2015年8月参加工作室组织的书法集训和南岳衡山广济寺书法夏令营活动，目前临摹《张猛龙碑》。

文羲和，2004年开始师从萧华老师学习书法，从《张迁碑》入手，学习隶书。在掌握了书法的起笔、收笔、运笔的基本功后，又开始学习魏碑。作品获得"墨彩杯"第三届全国少年儿童书画作品电视大赛一等奖、首届全国青少年美术书法大展一等奖、"燕园杯"第五届全国青少年书法美术大展特等奖等。

作品尺寸：50cm×240cm

作品尺寸：50cm×240cm

作品尺寸：35cm×138cm

范永涵，2002年生，北京十一学校初二学生。先隶后楷，隶楷并进。2015年起师从萧华老师。2014年临《神策军碑》作品在中国国家博物馆参展。2015年5月通过中国书法协会等级考试业余10级考试，同时以书法特长被北京十一学校初中部录取。

朱硕清，5岁起学习书法，师从萧华老师。硕清说："萧老师爱生如子、德艺双馨，可以说爱上书法是从喜欢萧老师开始的，老师的和蔼可亲，对书法的执着、痴迷与精益求精深深地感染着我，慢慢地我由学习书法到喜爱书法再到酷爱书法，跟随萧老师一学就是12年，从楷书写到隶书再到行书。"曾获得北京市中小学生书法比赛三等奖，海淀区、朝阳区书法比赛一等奖。

范永涵 临张猛龙碑

作品尺寸：50cm×240cm

岳秀月起景飞窮神开照或诞莫徽国之良礼
恢小大以情洗濯此群实塞云天净千里开明
学建礼循风及教正野畔让耕林中衣可改留
我明圣何以勿剪息深在民何以憶风化

朱硕清十六岁 节临元苌墓志 丁酉春

作品尺寸：50cm×240cm

皇帝六世孙高涼王之玄孙使持节散骑常侍
仁南将军肆州刺史襄阳公之孙使持节羽真
辅国将军幽州刺史松滋公之世子也皇興二
年名補大娃蠕犯塞以本官假节征虜

李天羽，2006年生，现就读于北京中关村第三小学五年级。自幼热爱书法，师从萧华老师，在萧华书法大教室学习半年。

雷曼书，12岁，北京农科院附小学生。曼书说："我最喜欢的就是书法。我学书法已有三年，走到今天，看看自己写的那么多大作品，还是挺有成就感的。书法可以让人静下心来，认认真真做事。我相信，它会永远陪伴在我身边！"

李语烙，2005年生，2013年师从萧华老师学习书法。从北魏《张猛龙碑》入手，后学习汉《张迁碑》。作品曾获得2015年北京市第三届中小学生书法比赛二等奖、2016年第一届全国书法艺术网络大赛年终总决赛少儿组三等奖，获中国书协颁发的软笔书法七级证书。

漢初趙景王張耳浮沈秦之間終跻烈士之賞擢幹世著君其後也魏明帝景初中西中郎將使持節平西之十世孫八世祖軻晉惠帝永興中使持節安西

節臨張猛龍碑 丁酉李天羽十歲

禁秀蔚蘭均洋洋雅韻逍遙潤溥瞻山凝量援風烈馨卷命夙降朱獻基牧函櫟終撫魏亨威愁西黔惠結東垠昊不錫敔鏧和歌竈委攬窮塋泉宮永晦深埏長鉤敬勒玄瑤

丙申夏雷曼書十一歲

已令之於里來之歌填詠於誅京五守以加河南二尹可若名位未上易之子蔡去之我今古民忍東政德乃辞金退玉之方蔡去之我今古民忍東政吹地庶深法是以刊石題以斂盛觥或文

李語烙十歲

作品尺寸：50cm×240cm　　作品尺寸：50cm×240cm　　作品尺寸：50cm×240cm

万子昱，1997年生。2007年师从萧华老师学习书法，从《张猛龙碑》入手，后学钟繇小楷。在萧华老师的耐心指导和点拨下，已基本学会静心学书法的方法。获得北京市第六届电视书法大赛青少组冠军。

龙歆羽，2004年生，北京景山学校学生。自幼受家庭熏陶喜爱书法，现师从萧华老师，从北魏《张猛龙碑》入手，在老师的耐心指导下，进步很快，更感觉到写书法的乐趣与自信。

我本楚狂人，风歌笑孔丘。手持绿玉杖，朝别黄鹤楼。五岳寻仙不辞远，一生好入名山游。庐山秀出南斗旁，屏风九叠云锦张，影落明湖青黛光，金阙前开二峰长，银河倒挂三石梁，香炉瀑布遥相望，回崖沓嶂凌苍苍。翠影红霞映朝日，鸟飞不到吴天长。登高壮观天地间，大江茫茫去不还。黄云万里动风色，白波九道流雪山。好为庐山谣，兴因庐山发。闲窥石镜清我心，谢公行处苍苔没。早服还丹无世情，琴心三叠道初成。遥见仙人彩云里，手把芙蓉朝玉京。先期汗漫九垓上，愿接卢敖游太清。

李白诗一首癸巳夏日万子昱书于京城

作品尺寸：70cm×240cm

岱宗夫如何，齐鲁青未了。造化钟神秀，阴阳割昏晓。荡胸生层云，决眦入归鸟。会当凌绝顶，一览众山小。

杜少陵诗 丁酉 龙歆羽

作品尺寸：68cm×138cm

作者介绍

萧华，又名南游子，号自由人，斋号澄怀堂，1969年生，湖南新化人。当代著名书法家李铎先生入室弟子。毕业于首都师范大学书法专业，北京大学首届书法研究生班。中国书法家协会会员。现为北京大学书法艺术研究所创作部副主任、副研究员。历任《青少年书法报》记者、《少年书法报》社社长、《中国艺术报·少年书画》专刊主编。

2019年，受邀为新落成的北京市政协常委会议大楼创作宽13米、高1.2米的巨幅作品《兰亭序》。书法作品曾参加"第六届全国书法篆刻作品展""李铎师生书法展"等国家级重要展览；多次在北京、长沙、广州等地举办"正大气象·萧华书法巡回展"；被毛主席纪念堂收藏；在纪念邓小平诞辰100周年之际，被中华全国集邮联合会制成邮册发行。

出版的主要著作有《北京大学书法研究生班作品精选集·萧华卷》《北京大学文化书法作品集·萧华卷》《北京大学访问学者作品精选集·萧华卷》《刘健—萧华书法》；出版教材有《中国钢笔书法学生普及教程》《家庭实用硬笔书法字帖》《跟我学硬笔书法字帖》（合著），以及"萧华书法大教室精品教材系列"之《北魏张猛龙碑入门十六讲》《汉张迁碑入门十六讲》《唐颜真卿勤礼碑入门十六讲》《晋王羲之兰亭序入门十六讲》；主编《新世纪艺术之星》《跨世纪少儿书法精英》《当代书法艺术大典》等。

萧华于90年代末在京城创办"萧华书法大教室"，开设书法免费爱心班，布道授业，坚守与传承书艺。弟子散落于中国美术学院、中央美术学院、北京大学、中国人民大学、北京师范大学、首都师范大学、浙江大学、香港中文大学、英国伦敦大学等国内外著名学府。先后在北京炎黄艺术馆、北京大学图书馆、北京解放军81美术馆举办过三届萧华师生展。"萧华书法大教室"被新华网、人民网、光明网等媒体称誉为"一流书法人才的摇篮"。

一生只做一件事，萧华二十多年来潜心致力于书法研究创作和书法普及教育工作，为全国培养了一大批书法优秀人才。